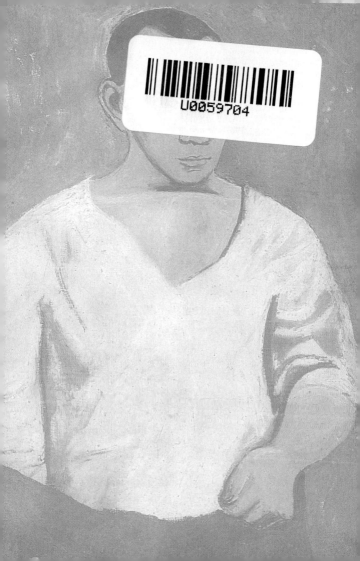

Master of Arts 發現大師系列 ⑦

印象花園 — 畢卡索

Pablo Ruiz Picasso

發 行 人 ：林敬彬
編 　 輯 ：楊蕙如
美術編輯 ：邱世珮
出版發行 ：大都會文化事業有限公司
地 　 址 ：台北市基隆路一段432號4樓之9
讀者服務專線 ：（02）27235216
讀者服務傳真 ：（02）27235220
電子郵件信箱 ：metro@ms21.hinet.net
郵政劃撥帳號 ：14050529 大都會文化事業有限公司
登 記 證 ：行政院新聞局北市業字第89號

Metropolitan Culture wishes to thank all those museums and photographic
libraries who have kindly supplied pictures and would be pleased to hear
from copyright holders in the event of uncredited picture sources.

出版日期 ：2001年7月
定 價 ：160元
書 號 ：GB007
ISBN ：957-98647-9-9

印象花園

Master of Arts 發現大師系列 7

Pablo Ruiz
Picasso

畢卡索

For

大都會文化事業有限公司

Pablo Ruiz Picasso

　　巴布羅・路易斯・畢卡索(Pablo
Ruiz Picasso)一八八一年十月二十五日
出生在西班牙南方臨海的美麗小鎮馬拉
加。父親是位知名的畫家，母親則是典型
的安達魯省人，有著溫柔、賢淑的個性。

　　四歲那年，他著手完成一幅被父親閒
置在客廳的鴿子素描畫，當他的父親外出
歸來時，驚喜的發現畢卡索所完成的鴿子

Master of Arts

Picasso

是如此的栩栩如生,便把自己的繪畫工具
都交給了他。其內含意義遠勝於表面的傳
授,猶如鬥牛士得經過授劍儀式才有資格
拿起刺劍,參加正式的鬥牛比賽。受到父
親的影響,自小他便與父親同樣的醉心於
鬥牛比賽,而鬥牛也在畢卡索的作品中成
為不可或缺的元素。

因父親工作的調派,畢卡索全家北遷
至位於西北角的拉卡隆涅。由於新家座落
於父親教書的學校對面,畢卡索常常穿越
小街,到父親的班上與其他小朋友一起上
課。對於其他科目一竅不通的他,卻總能
很快熟練的運用父親所教導的各種繪畫技
法。

一八九五年,畢卡索的父親又被調派
至巴塞隆納的迴廊藝術學校(La Lonja
Academy of Art)執教。十四歲的畢卡
索,僅花了一天的時間,便完成了原本為

期一個月的入學考試，這樣優異的成績使他輕易的獲准入學。

過了幾年，畢卡索接受叔父的資助，前往馬德里參加皇家美術學院的入學考試。當然精湛的畫技讓他畫出如同在迴廊美術學校一般優異的作品。從未獨自離家的畢卡索，一人隻身在外的孤獨感使他陷入低潮，不但常常蹺課，三餐也不正常，最後終於不支病倒，而得以返回巴塞隆納的家中休養。

母親的悉心照顧，使他的病情日益好轉。在休養的期間，畢卡索開始注意到除了畫以外的人與事物，逐漸走出封閉的個性，並接受朋友的邀請到鄉下度假。

參與朋友間的聚會讓他結交了不

Master of Arts

Picasso

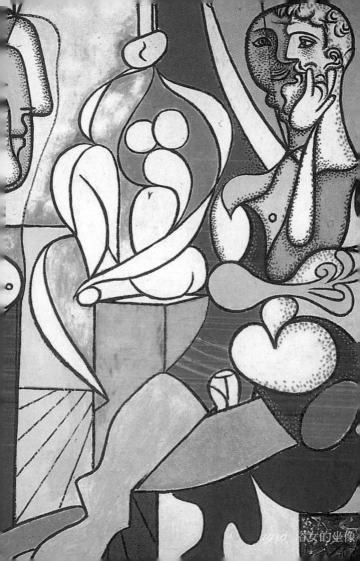

1930 裸女的坐像

少知己好友，沙巴特斯則是他最要好的知己，兩人時常相偕出入四貓酒館（Els Quatre Gats），其為當時文人、藝術家們聚集的地方。雖然年紀最小，但他在那些聚會之中總是獨領風騷。

隨著年齡的增長，回歸原始本質的念頭在他心中日益強烈，他毅然地離開熟悉的環境，獨自前往巴黎。

初到巴黎，雖然不懂半句法文，畢卡索卻在短短幾個月內訪遍巴黎所有大大小小的美術館，並開始研究其他當代的畫家們的作品。

一九○一年是他一生中最灰暗的時期。經濟困窘加上好友自殺所帶給他的衝擊，使他的繪畫題材皆以貧窮、孤獨、憂鬱的事物為主。

Master of Arts

Picasso

　　畫畫之餘，畢卡索總喜歡在傍晚時分到露天咖啡座與朋友聊聊天。相對的，他非常厭惡那些不懂繪畫卻又故作清高的人。有一天晚上，三個德國人用揶揄的口氣請教他有關繪畫的「美學理論」。當時，他一語不發地從口袋掏出槍對空鳴放三聲，那三個人嚇得趕緊離開。

　　這種悲觀、嘲諷的作風直到與費南荻·奧麗薇在雨中的邂逅，兩人的相戀讓他深陷愛情的幸福情境，才使他開始對生命產生熱情，改變了他原本憂鬱的畫風。

　　與費南荻同居的日子雖然甜蜜，但因畢卡索不願隨便賣畫給商買，生活一度陷入窘境。一九○七年知名畫商佛拉爾以兩千法郎高價收購當期所有作品，使他們得以開始過著比較寬裕的生活。

　　在得知費南荻背叛他的同時，愛人艾

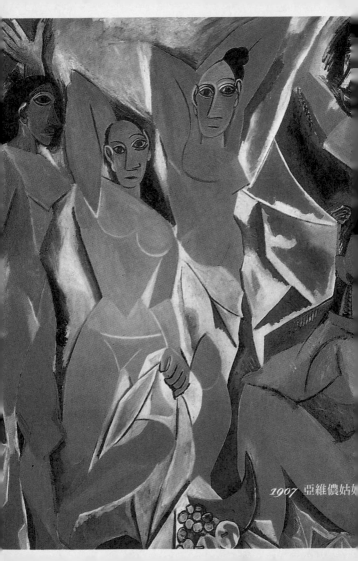

1907 亞維儂姑娘

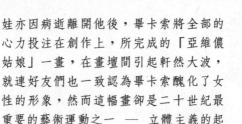

娃亦因病逝離開他後，畢卡索將全部的心力投注在創作上，所完成的「亞維儂姑娘」一畫，在畫壇間引起軒然大波，就連好友們也一致認為畢卡索醜化了女性的形象，然而這幅畫卻是二十世紀最重要的藝術運動之一 —— 立體主義的起源。

一九二五年後，除了繼續發展立體派畫作外，畢卡索也陸續開始創作拼貼畫。他的素材達千種之多，拼湊雕塑、鐵皮切割、銅鑄、插畫等等。此時畢卡索的創作相當狂野，畫中充滿了情色與兩性的衝突，且繪畫的題材都以強烈的性為主。而渴望激情的他，也開始了好幾段浪漫的愛情，他的創作靈感大多來自於這些與他相戀的女人。

一九三七年，西班牙內戰爆發，佛朗哥將軍領導叛軍對抗西班牙共和國，

並聯合德軍飛機轟炸北部的小島 — 格爾尼卡，使得毫無防禦能力的這個古城傷亡慘重，幾乎全毀。畢卡索將他對這場戰爭的控訴，揮灑在他的畫布上，畫出了「格爾尼卡」巨幅畫作，在畫中他利用立體派切割的幾何圖形，表現出戰火下的慘狀、嘶叫的馬頭露著牙齒和尖尖的舌頭、女人倉皇奔逃，還有兩手朝天並仰頭嚎喊的無辜村民等…

晚年時期的畢卡索畫了不少以小孩為主題的作品，表現出他對純真童年時期的熱切渴望，想要重獲一種純粹屬於孩子的快樂與自由的心境。

一九六一年，畢卡索與小他近四十幾歲的賈桂琳結婚，安定的婚姻生活使他更致力於創作，一九六三年畢卡索畫了五十張油畫表現同一個主題：畫家與模特兒；於一九六八年，創作了三百四十七幅著名

的「色情系列」素描。

一九七三年已年屆九十一歲的畢卡索，雖然體力大不如前，但他仍整日埋首在其工作室中創作，彷彿想將他的精力及創造力揮霍到極限。終於，畢卡索在同年的四月八日因舊疾的復發逝世，四月十日其家人將他的遺體葬於佛文納別墅的花園裡。

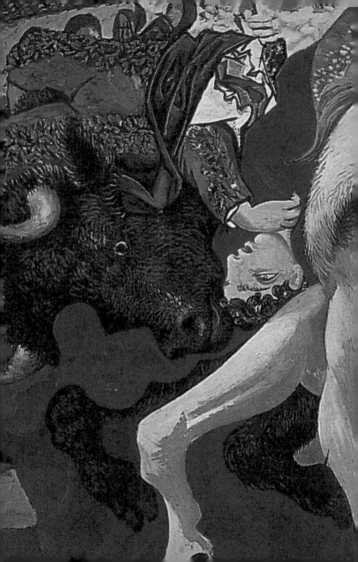

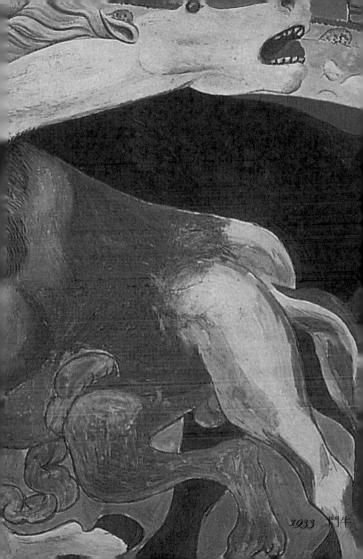

1933　鬥牛

畢卡索生平年譜

一八八一　　十月二十五日出生。

一八九一　　畢卡索在父親的指導下
　　　　　　習畫。

一八九七　　畢卡索的叔叔資助畢卡索
　　　　　　前往馬德里進修。

一八九八　　因重病而返回巴塞隆納。

一九九0　　在「四隻貓」首次個展，
　　　　　　作品約150幅。

Master of Arts

Picasso

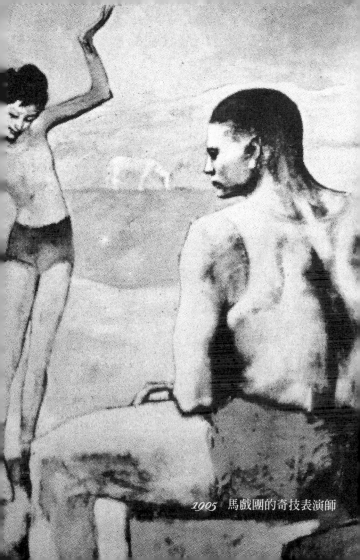

1905 馬戲團的奇技表演師

一九0一　　好友卡塞吉瑪斯自殺，畢卡
　　　　　索開始以藍色基調為主作畫。

一九0四　　與費南荻‧奧麗薇熱戀。

一九0六　　六月初與費南荻至郊村度
　　　　　假，平靜的生活使他開始
　　　　　繪製一些田園的景致。

一九0七　　與野獸派大師馬諦斯結為
　　　　　好友。

Master of Arts
Picasso

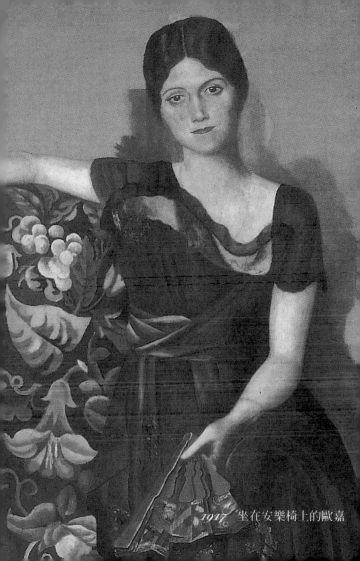

1917 坐在安樂椅上的歐嘉

一九〇九　　　將形式轉為刻面發展，為
　　　　　　　其繪畫的重要時期。

一九一一　　　愛上艾娃·谷維，兩人相
　　　　　　　戀。

一九一四　　　開始以拼貼的方式作畫。

一九一五　　　親密愛人艾娃因肺結核病
　　　　　　　逝，畢卡索傷心欲絕。

Master of Arts

Picasso

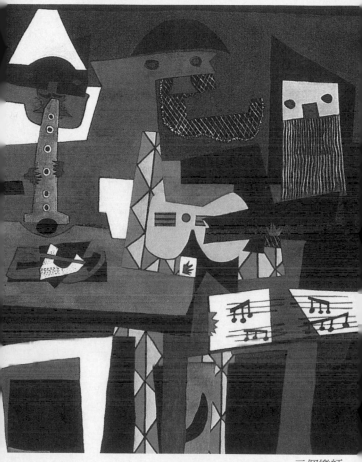

1921　三個樂師

一九一七　　為芭蕾舞團作舞台設計時，
　　　　　　邂逅後來的妻子，當時為舞
　　　　　　者的歐嘉・科克洛娃 。

一九二一　　畢卡索的長男保羅出世。

一九二五　　作品《舞》之創作，影射了
　　　　　　他與妻子間的緊張關係。

一九二六　　以襯衫、抹布、釘子等素材
　　　　　　創作《吉他》系列。

Master of Arts

Picasso

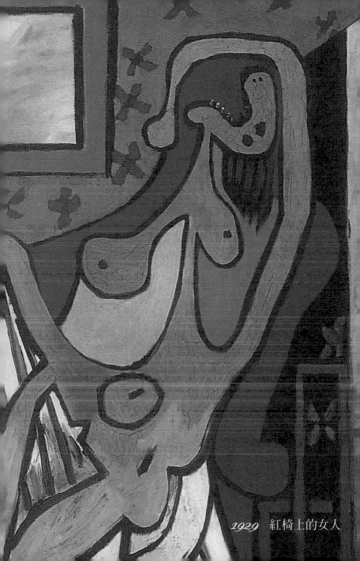

1929　紅椅上的女人

一九二七　　對年僅十七歲的瑪麗・德雷一
　　　　　　見鍾情兩人成為秘密情人。

一九三二　　費南荻回憶錄一書的內容招來
　　　　　　歐嘉不滿，與畢卡索多次劇烈
　　　　　　爭吵。

一九三五　　瑪麗的懷孕迫使畢卡索與歐嘉
　　　　　　提出離婚，但因財產分配問
　　　　　　題，兩人只能暫時分居，這一
　　　　　　年間沒有創作任何一件作品。

Master of Arts
Picasso

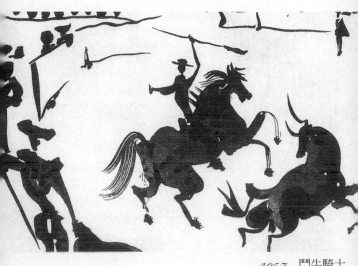

1957　鬥牛騎士

一九三六　　與女攝影師朵拉·瑪爾相戀，
　　　　　　並重拾畫筆。

一九四三　　與年輕畫家法蘭華姿·吉洛墜
　　　　　　入愛河。

一九四四　　加入法國共產黨。並於奧多姆
　　　　　　展出的作品，引起廣泛的輿論
　　　　　　及批評。

一九四五　　於慕洛完成第一批石版畫。

Master of Arts

Picasso

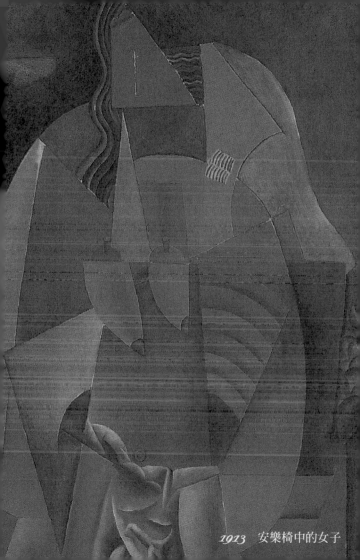

1913 安樂椅中的女子

一九四六　　畢卡索、法蘭華姿相偕拜訪
　　　　　　馬諦斯，七月初法蘭華姿懷
　　　　　　孕。

一九四九　　為世界和平會議製作《鴿子》
　　　　　　的石版海報。

一九五○　　獲頒列寧和平獎章。

一九五三　　遇見賈桂琳‧羅可，兩人關
　　　　　　係日漸親密，與法蘭華姿分
　　　　　　手。

Master of Arts

Picasso

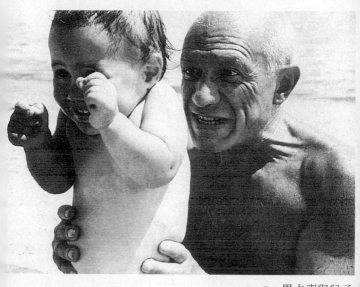

1948 畢卡索與兒子

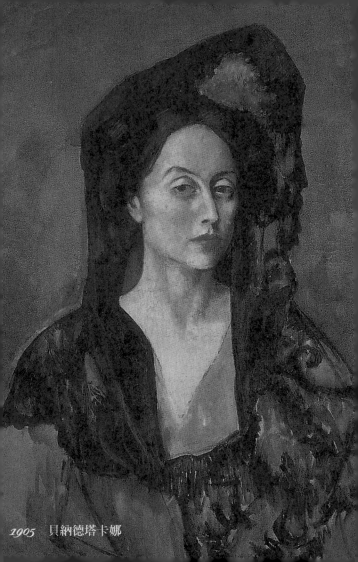

1905 貝納德塔卡娜

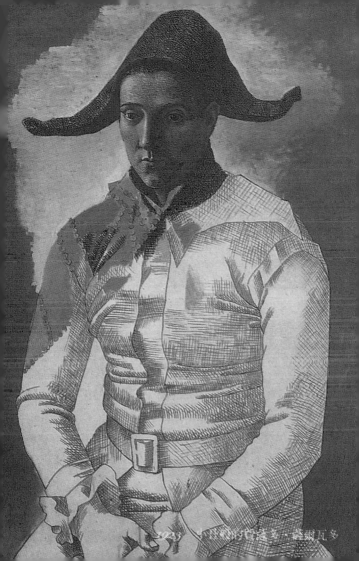

一九五七　　在紐約舉辦回顧展，展出
　　　　　　《宮女》變奏系列四十餘幅。

一九六一　　與賈桂琳結婚後，定居聖母
　　　　　　村。

一九六三　　繪製以賈桂琳為主角的《畫
　　　　　　家與模特兒》系列。

一九七〇　　放置在西班牙的家中的所有
　　　　　　作品捐贈給巴塞隆納美術館。

一九七三　　四月八日清晨舊疾復發，逝
　　　　　　於慕瞻市。

Master of Arts

Picasso

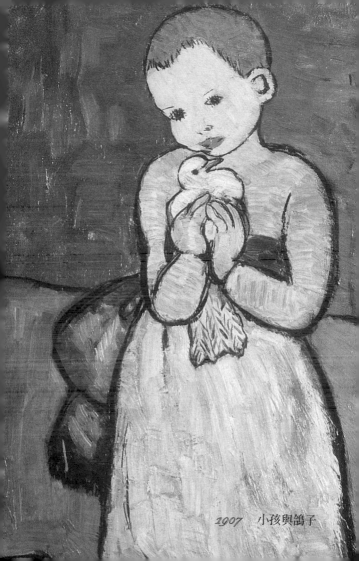

1907　小孩與鴿子

原諒我　如我眼裡

原諒我
如我眼裡再也沒有什麼比浪花更清晰
原諒我
如我的空間綿延　　無窮盡
我的歌曲枯燥
我的字語是暗處的鴟鴞
石卵與海裡的動物
冬日流星的
哀愁　永不凋落

請原諒這湍湍的流水
石與海沫　浪汐的
怒言喃語　　便是我的孤寂

拍擊著那自我之牆的海潮
快速翻騰
將我化為暮冬的鐘聲
在海浪中
不斷反覆的自我延伸

寂靜的　　　　髮似的寂靜
海草的寂鬱　沈寂的歌曲

Master of Arts

Picasso

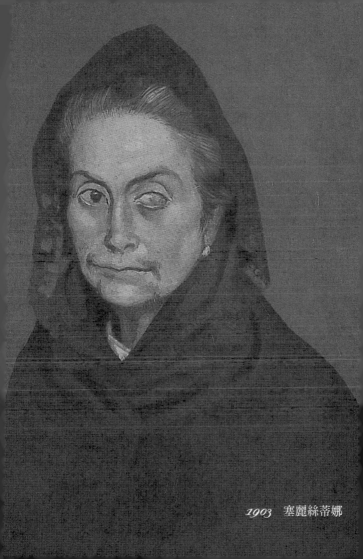

1903 塞麗絲蒂娜

他們為島而來

屠殺者剷平了小島
在血染了歷史中
瓜納阿尼島為首
泥土般的小孩對著他們笑
被摧毀　被擊潰
他們碎得如殘缺的雕像
至死仍迷惑

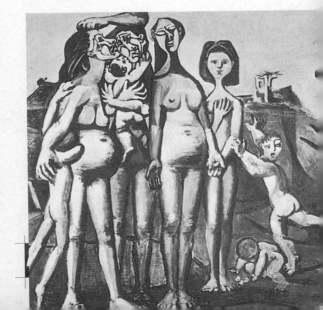

被捆綁　被拷打
被焚蝕　被烙印
被吞沒　被埋葬
當時間結束華爾滋舞蹈
旋迴於棕櫚木間
綠色的殿堂已空無一人

1951　韓國大屠殺

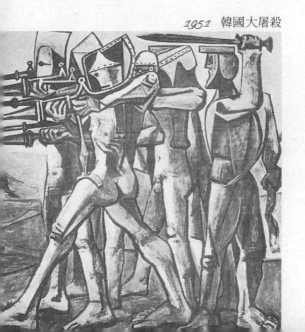

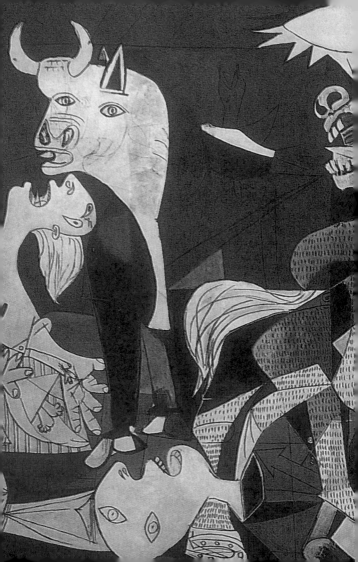

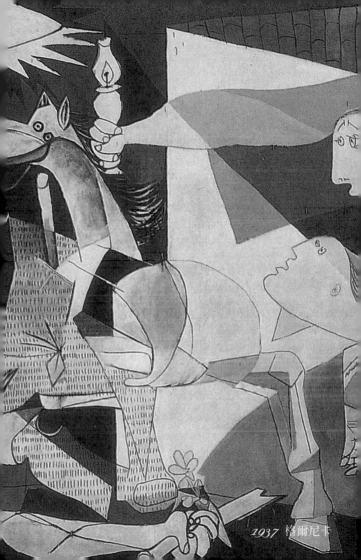

1937 格爾尼卡

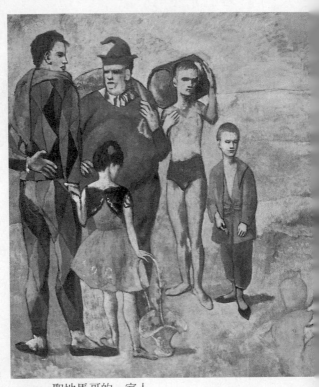

1905 聖地馬哥的一家人

ARTIST

Master of Arts

Picasso

藍色時期

　　這是畢卡索一生中最絕望的藝術時
期。二十多歲的畢卡索遊蕩於巴塞隆納的
大街小巷中，漫無目的地找尋創作主題：
乞丐、酒鬼、貧民窟的酒館或是妓院裡的
娼妓等，都出現在他的畫中，並以極其憂
鬱且陰暗的藍色來描繪那些景物，象徵人
類無奈的命運及男女間關係的艱辛。

　　在這一段痛苦的日子裡，他日以繼夜
的創作、畫畫。他曾對好友沙巴特斯說
道：「藝術往往是悲傷及痛苦下的產物」。

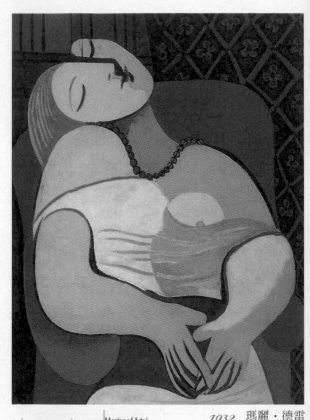

ARTIST

Master of Arts

Picasso

1932 瑪麗・德雷

愛的奏鳴曲之一

馬緹爾德　花草　岩石或醇酒的名
堅韌的自土地中萌芽　誕生
字語在它的成長漸綻曙光
在它流露的檸檬光下竄發

如此的名　木船穿度其間
火藍的浪潮　四處飛濺
河似的清流　偕同字母
拼著妳的名
注入我那早已涸乾的心

輕垂在藤蔓中的名　啊
彷若一扇直達神秘隧道的密門
通往世界的馥都蕈芳

襲擊我　用你火灼的唇吻我
指引我　用你如夜的眼回答我
且讓我在妳的名下　安睡　安睡

玫瑰時期

　　一九〇四年畢卡索移遷至「洗衣船工作坊」繼續創作。優美的環境、輕鬆的生活步調，使他畫布上的色彩從陰暗的藍色轉為以粉色、紅色為基調。漸漸地，他開始懂得享受生活，並常與友人相偕出入夜總會觀看表演。

　　平靜的生活也讓他敞開心胸認識新的朋友，這樣大的轉變都要歸功一直陪伴在他身旁直至一九一一年的費南荻。

　　馬戲團的諧角、動物、雜耍、賣藝者等題材，充滿他這一時期的作品，輕柔的線條、流動的人物讓他的心情處於寧靜與和諧的世界當中。

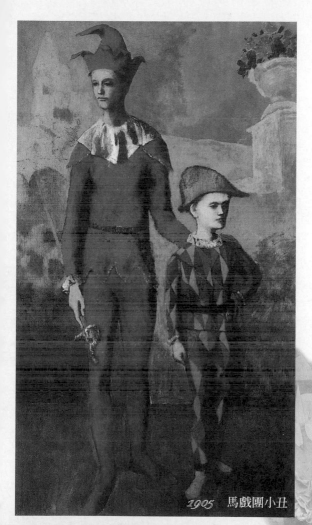

1905 馬戲團小丑

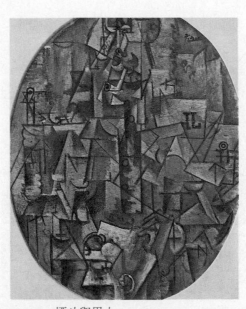

1911 煙斗與男人

Master of Arts

Picasso

立體主義時期

　　自一九〇六年在卡塔隆尼的小村莊歌索度假的時期，是他創作上重要的階段之一。

　　這一時期的畫風，從複雜的線條轉變為簡化畫中的構圖並以純粹幾何形體來重新安排畫中的事物，他用這樣創新的技巧創作出《亞維儂姑娘》一畫。

　　畢卡索的這種反傳統畫風，震驚了歐洲的藝壇，但一些前衛的畫家們卻逐漸受到畢卡索這種強烈的風格影響，開始仿效其畫風、技巧，立體派焉於誕生。

殘雨殘語

雨點紛紛落下
在沙粒　在屋頂
在下雨的題目上
一連串『L』的緩慢字母
掉落在我永恆愛頁裡
每日的鹽粒
徘徊雨滴間直至有妳的溫床
流漣於妳之間的傷口直到過往
今日　想要一段空白的時光

時間的扉頁
讓野綠的玫瑰　鍍金的玫瑰
某些東西　　擁有無垠的春天
今天我等待著　天空開啓
伴隨著我的是　那等待已久的愛頁

當我歸來時　雨水　哀傷的輕敲著窗
一會兒卻狂怒的跳舞　　在我心蕩漾

它在屋頂　宣抗著　　它的地位
苦苦哀求　一只高腳杯
為了要再一次地填滿破洞的傷口
透明的時間　斑斕的淚光
邪惡的　停歇妳的雙手間

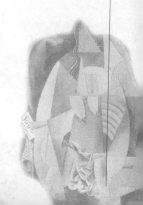

Master of Arts

Picasso

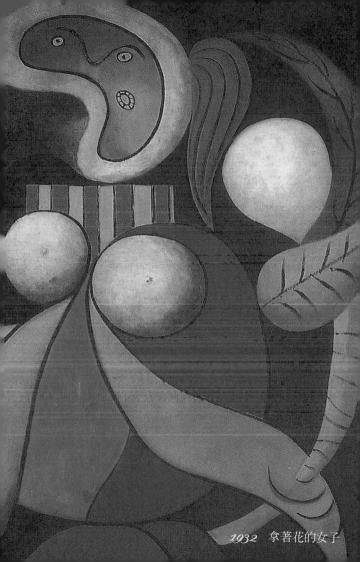

1932 拿著花的女子

古典時期

畢卡索在一九一七年至一九二四年間著迷於戲劇，並受邀為來自俄羅斯的舞團擔任芭蕾舞劇團服裝設計及劇場布景。

大約自一九一八年開始關注於古典傳統，同時，芭蕾舞劇的演出成功使他聞名全歐並與舞者歐嘉相戀結婚。婚後當他與友人共遊拿波里及龐貝城等地時，深受古羅馬壁畫及希臘雕刻的感動，回到家鄉後，有近八年的時間，他都熱衷於畫一些民間題材以及鬥牛等的作品。

Master of Arts

Picasso

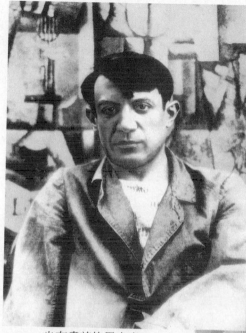

1912 坐在畫前的畢卡索

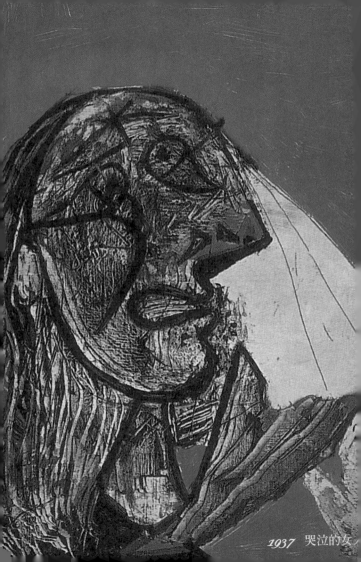

1937 哭泣的女人

表現主義時期

　　在第二次世界大戰期間，希特勒為了
試驗新型的飛彈威力，轟炸了格爾尼卡
島，屠殺了二千名無辜的民眾。此時，西
班牙政府邀請畢卡索為國際商展會場繪製
一巨畫。悲憤的畢卡索決定用此一悲劇作
主題。五月初開始便不眠不休的趕製，並
做了無數次的修改。

格爾尼卡　355×380 cm

1952 畢卡索與似手形狀的麵

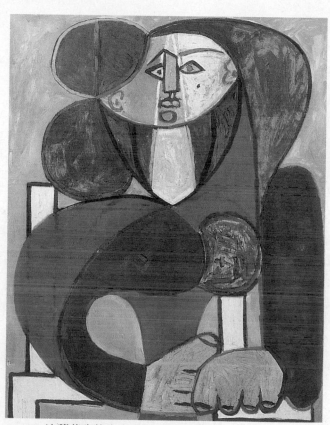

1946 法蘭華姿的半身像

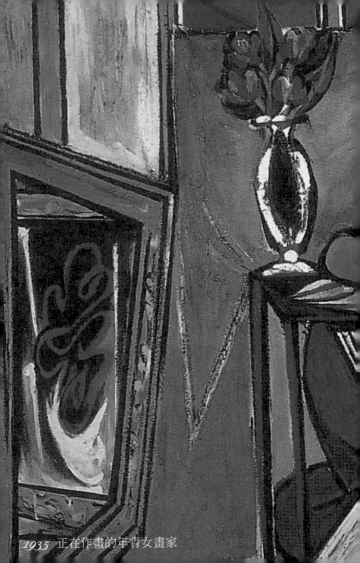

1935　正在作畫的年青女畫家

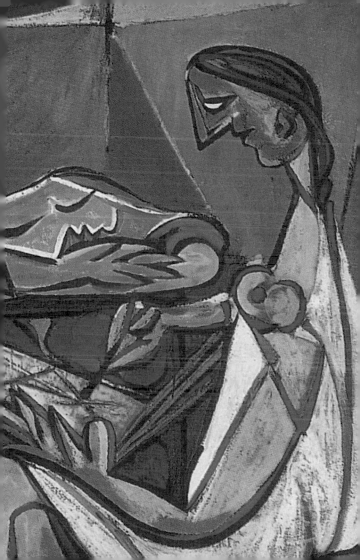

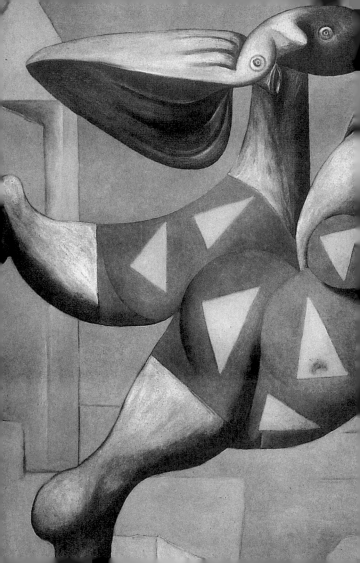

1932 浴場上的人與海灘球

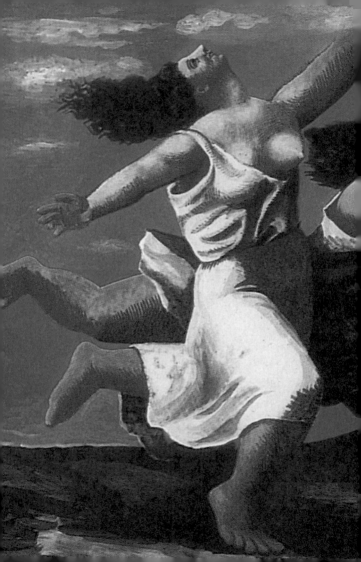

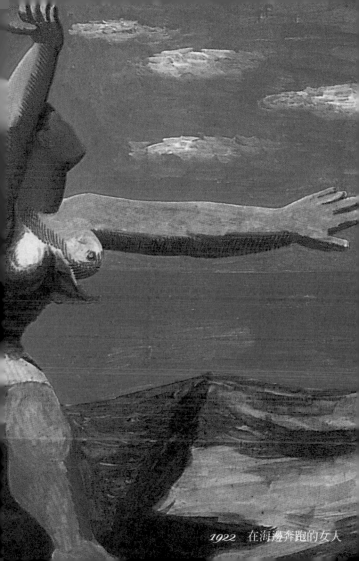

1922　在海邊奔跑的女人

如果妳忘了我

請聽我悲哽的聲音
如果妳對我的愛意逐漸消隱
我將讓愛緩緩止息
倘若　將我遺忘
請別給我憐憫
因為我早已將妳的愛葬入心墳裡
如果　妳認為那行走於我一生的旗
恆久　強烈
妳決定
在我心所處的海邊　與我分離
請記得
那日　那刻
我的雙臂將高舉
我的根　將動身遠航
找尋另一片天

Master of Arts
Picasso

但
如果每天　每刻
妳滿懷欣喜地
相信妳我命運注定相依
如果每天都有馨花
柔軟雙唇前來尋我
親愛的　我的愛
心火會為妳再次燃燒
澆不熄也滅不了
我的愛因妳的愛而完美　親愛的
只要妳雙目未瞑
它會在妳的懷裡
且被我緊緊擁抱

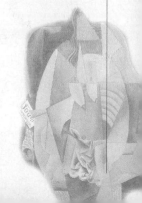

1932 少女的臨鏡

Master of Arts
Picasso

愛的奏鳴曲之九

浪花拍打著不安的岩石　那兒
清明的暮光綻開　扮演玫瑰的角色
海水　漣漪成一片片的蓓蕾
凝成一滴晶藍色的鹽　隕落

喔　明豔的玉蘭花在泡沫中浮現
迷人的過客　他的死亡使花綻放
又消失　永遠的存在　消隱
破碎的鹽　海上眩目的傾頹
妳和我　愛人啊　我們批准了沈默
同時海淹滅了　自己永恆的像
推倒了那代表狂野速度和潔淨的塔
因為當我們用無形的布料編織
那奔馳的銀濤　那不間斷的沙流
便製造了唯一永恆的溫柔

喔 大地 等等我

河畔的潮霧
落葉紛紛的氣息
好動的風 彷如心般
輕躍於 杉林的最高處
於擁擠的喧擾間
喔 大地 請還我您最純粹的稟賦
自其根枝的莊嚴 升起的寧靜之塔
我要回歸到未曾擁有的世界
試著從內心的底處返回
萬物自然之中
我存或我亡
化為另一塊 小石又如何
暗處之石 或被河所淹滅的純真之石

Master of Arts

Picasso

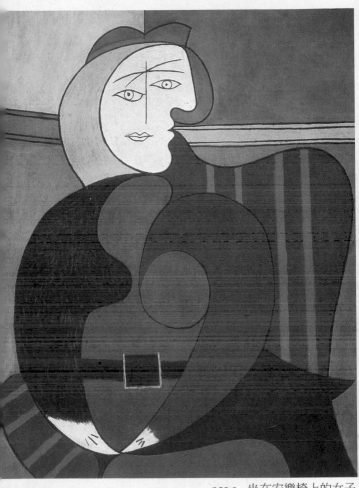

1931 坐在安樂椅上的女子

接近暮曉

接近暮曉　我將憂鬱的愁網
灑向妳海洋般的眼漾

那兒　弱火的頂端　　我的孤獨
燃燒　瀰漫　　窒息的揮動臂膀

我向你的眼睛發出閃閃赤色的信號
你的眼睛游移迷惘如燈塔外的海濤

遙遠的女人啊　蹉跎黑暗中
妳的眼底不時　浮現恐懼的淒惶

接近暮曉　我將憂鬱的愁網
灑向那拍擊你汪洋之眼的海浪

夜鳥啄食暗雲乍現的星晞
閃瑩的星空猶如我的靈魂
愛戀著妳
黑夜策馬奔馳　無垠幽暗裡
將藍花朵朵灑遍原野大地

Master of Arts

Picasso

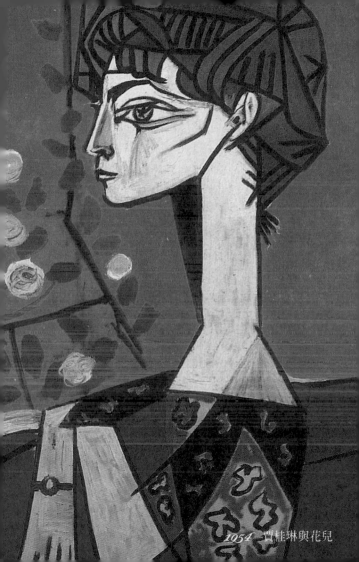
1954 賈桂琳與花兒

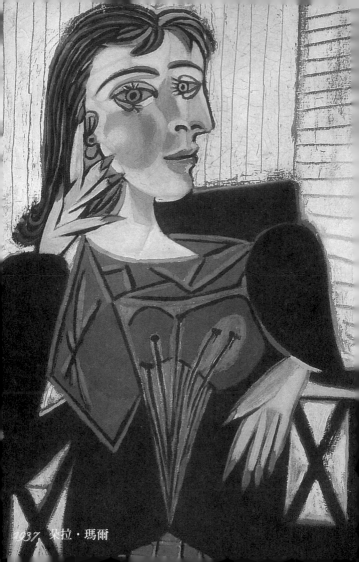

1937 朵拉·瑪爾

發現大師系列 001
(GB001)

印象花園 01
梵谷
VICENT VAN GOGH
「難道我一無是處，一無所成嗎？我要再拿起畫筆。這刻起，每件事都為我改變了」孤獨的靈魂，渴望你的走進…

沈怡君編
定價/每本160元
頁數/80頁

發現大師系列 002
(GB002)

印象花園 02
莫内
CLAUDE MONET
雷諾瓦曾說：「沒有莫内，我們都會放棄的。」究竟支持他的信念是什麼呢？

沈怡君編
定價/每本160元
頁數/80頁

發現大師系列 003
(GB003)

印象花園 03
高更
PAUL GAUGUIN
「只要有理由驕傲，儘管驕傲，丟掉一切虛飾，虛偽只屬於普通人...」自我放逐不是浪漫的情懷，是一顆堅強靈魂的奮鬥。

沈怡君編
定價/每本160元
頁數/80頁

發現大師系列 004
(GB004)

印象花園 04
竇加
EDGAR DEGAS
他是個恨孤獨的孤獨憤愁他，你會因了解而多的感動…

沈怡君編
定價/每本160元
頁數/80頁

發現大師系列 005
(GB005)

印象花園 05
雷諾瓦
PIERRE-AUGUST RENOIR
「這個世界已經有太多不美，我只想為這世界留下些美好愉悦的事物。」你覺到他超越時空傳遞來的暖嗎？

沈怡君編
定價/每本160元
頁數/80頁

發現大師系列 006
(GB006)

印象花園 06
大衛
JACQUES LOUIS DAVID
他活躍於政壇，他也是優的畫家。政治，藝術，感上互不相容的元素，是如在他身上各自找到安適的路？

沈怡君編
定價/每本160元
頁數/80頁

發現大師系列 008
GB008)

印象花園 08
達文西
Leonardo da Vinci
「啊，嫉妒的歲月你用年老堅硬的牙摧毀一切…一點一滴的凌遲死亡…」他窮其一生致力發明與創作，卻有著最寂寞無奈的靈魂…

楊蕙如編
定價/每本160元
頁數/80頁

發現大師系列 009
(GB009)

印象花園 09
米開朗基羅
Michellangelo
Buonarroti
他將對信仰的追求融入在藝術的創作中，不論雕塑或是繪畫，你將會被他的作品深深感動……

楊蕙如編
定價/每本160元
頁數/80頁

發現大師系列 010
(GB010)

印象花園 10
拉斐爾
Raffaelo
Sanzio Saute

楊蕙如編
定價/每本160元
頁數/80頁

Raffaelo Sanzio Saute
「…這是一片失去聲音的景色，幻想的傷心景色中，有那披著冰雪的楊樹，與那霧濛濛的河岸…」
生於藝術世家， 才氣和天賦讓他受到羅馬宮廷的重用和淋漓的發揮，但日益繁重的工作累垮了他…

國家圖書館預行編目資料

印象花園・畢卡索　Pablo Ruiz Picasso　/
楊蕙如編輯. -- -- 初版. -- --
臺北市：大都會文化（發現大師系列，7）
2001【民90】面：　　　公分
ISBN：957-98647-9-9（精裝）

　1.畢卡索(Picasso, Pablo, 1881-1973)—傳記
　2.畢卡索(Picasso, Pablo, 1881-1973)—作品集
　3.油畫—作品集

948.5　　　　　　　　　　　　　　90000787